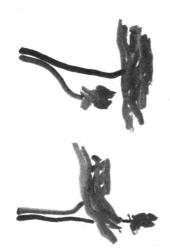

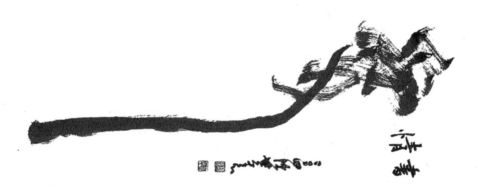

catch 086
愛情書

作者：陳世憲
責任編輯：韓秀玫
法律顧問：全理律師事務所董安丹律師
出版者：大塊文化出版股份有限公司
台北市105南京東路四段25號11樓
www.locuspublishing.com
讀者服務專線：0800-006689
TEL：(02) 87123898
FAX：(02) 87123897
e-mail：locus@locuspublishing.com
戶名：大塊文化出版股份有限公司
郵撥帳號：18955675

行政院新聞局局版北市業字第706號
版權所有　翻印必究

總經銷：大和書報圖書股份有限公司
地址：台北縣五股工業區五工五路2號
TEL：(02) 8990-2588 （代表號）
FAX：(02) 2290-1658

初版一刷：2005年2月
定價：新台幣280元
ISBN 986-7291-18-2
Printed in Taiwan

國家圖書館出版品預行編目資料

愛情書／陳世憲 著 —— 初版
—— 臺北市：大塊文化，2005〔民94〕
面： 公分 ——(catch;86)

ISBN 986-7291-18-2（平裝）

943.5

去過一本書"非革革多了事""荷年荷月"
想要抱地地卿"宗板的書法．變咸
有趣而熱情．不信嗎？請你看
看這本書．

2005年11月 尚河
傳世曼

陳世憲，台南人，1967年生，兼裁為中
華位伯間學，二人都汉事寬，曾於海上學和文
以師間詩學歷務上東詩大學中文
系，並對文不事事，當得的村月有
詩選文字學，邏輯，電腦……
都住籌诗社、電腦書诗過一事身，林年
二十引制很用頁影，整理又掣盤畫
不用的教務成為書诗工作畫问卷
志，所以叫"忘籤"。
書觀，亦做步，与長民聊憲情。
當年分數上不3这麥即仿，纶玄教
了四年書，最近隔了一遊3一遊，黑猫
"台灣百岳"角色决免人，主待過
三個月的名诸電台在"潛rai"。

END

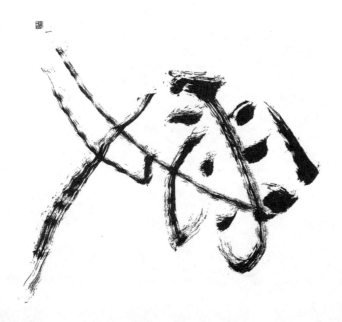

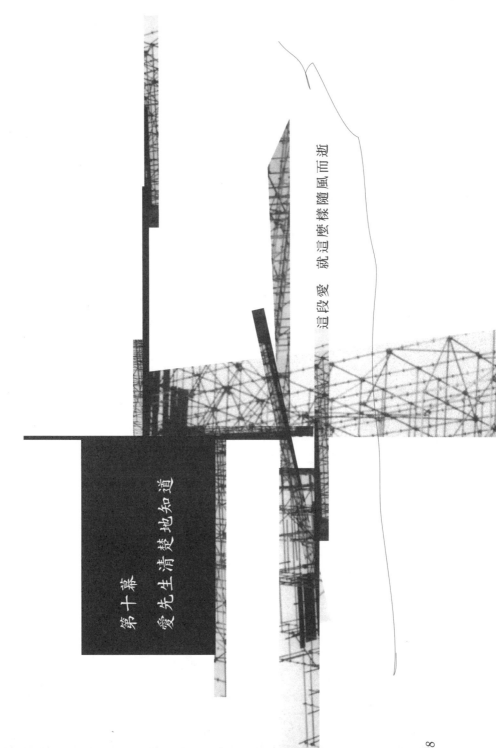

第十幕
愛先生清楚地知道

這段愛 就這麼樣隨風而逝

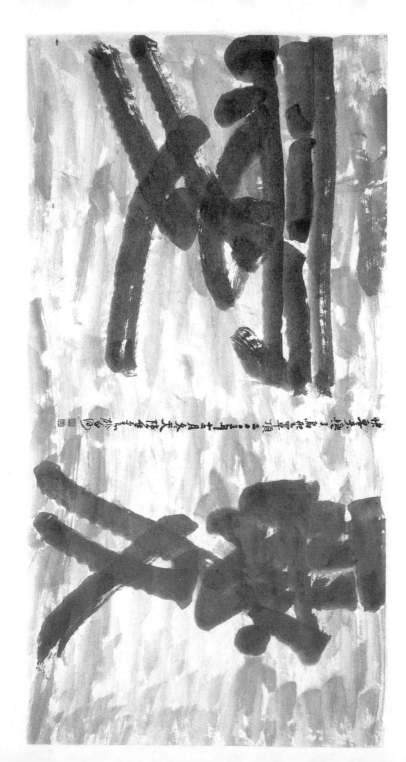

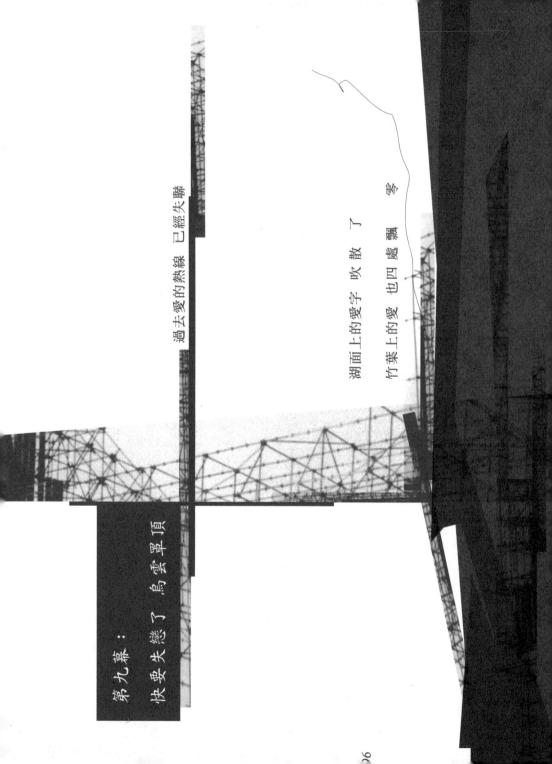

第九幕：
快要失戀了 烏雲罩頂

過去愛的熱線 已經失聯

湖面上的愛字 吹散 了

竹葉上的愛 也四處飄 零

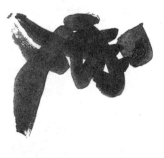

水元起本一人違違祖祖三○一陸羽

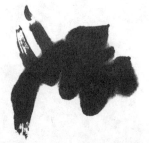

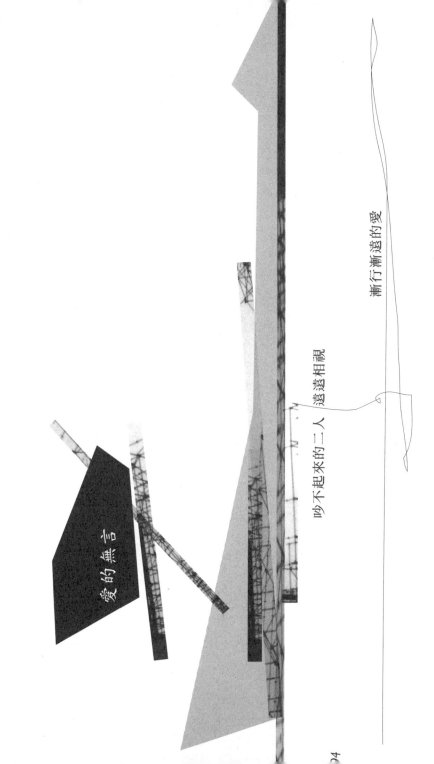

愛的無言

吵不起來的二人　遠遠相視

漸行漸遠的愛

愛的得不到

兩個人忍不住掉眼淚

原來 兩個人對於愛 有不同的期待

再也不會有爭執了

他堅決決意志

她孤芳自賞

第八幕：二人的個性

印印 ～～～～ ～ 2006夏日書 ｜ 鄭夔仁在印～ 古道瀚海心～ 太陽弄春雪

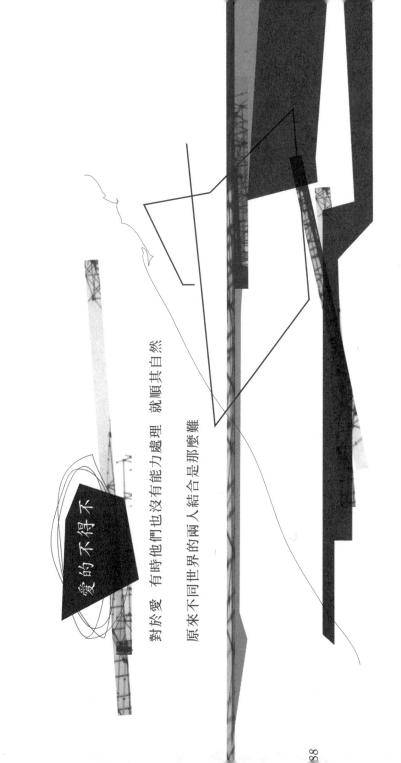

愛的不得不

對於愛　有時他倆也沒有能力處理　就順其自然

原來不同世界的兩人結合是那麼難

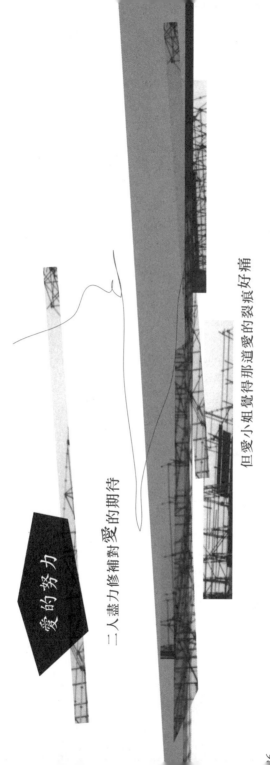

愛先生的愛不再完整　愛小姐的愛也有了裂痕

但愛小姐覺得那道愛的裂痕好痛

二人盡力修補對愛的期待

愛的努力

有禪道之後，好玩容易，此覺得要做一件事
是一樣的，但求道的方式卻是做不同。

二○○三。李世南。

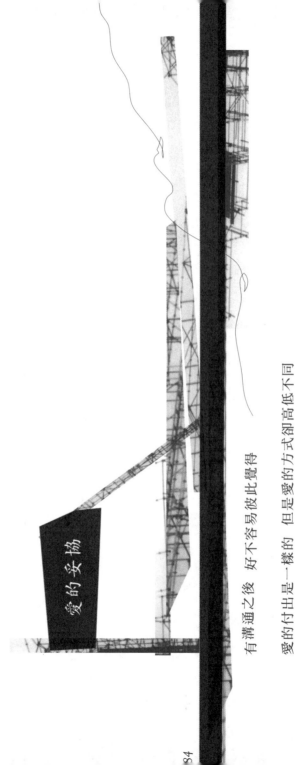

愛的安協

有溝通之後　好不容易彼此覺得

愛的付出是一樣的　但是愛的方式卻高低不同

他們的想法　思考方向不一樣　要再做調整

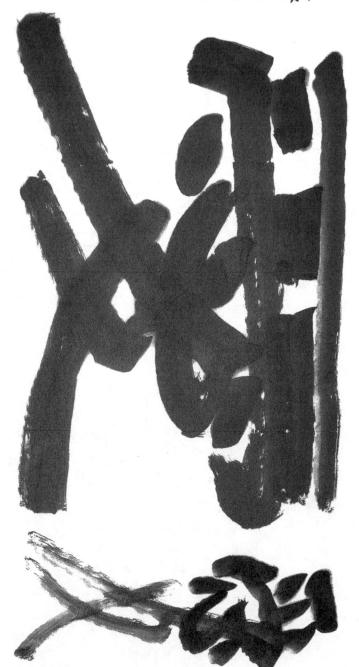

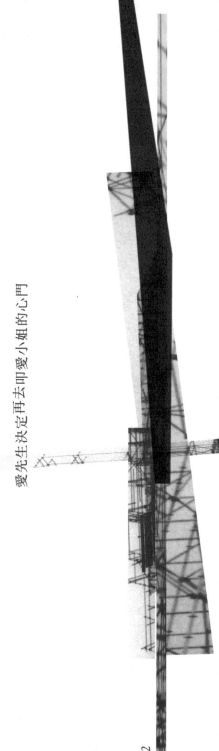

愛的頭大

太多愛的大頭症 讓他很頭大 何必呢

愛先生決定再去叩愛小姐的心門

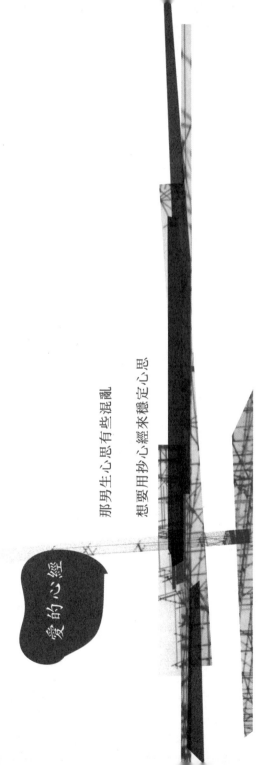

愛的心經

那男生心思有些混亂

想要用抄心經來穩定心思

但是越抄越亂 到最後還是亂寫好了

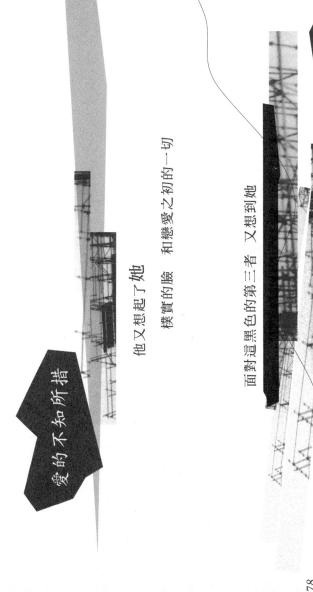

他又想起了她

樣貌的臉　和戀愛之初的一切

面對這黑色的第三者　又想到她

他的心情全糾結不清

愛的不知所措

二〇〇二年 至正月 之日也 仁澤識 ■■

篆聿 爽愉華風 仁澤 ■盡 高雅 意境 朕盡 精微 之 極 而 又 瀟洒

但是深夜打電話 還是發現對方最能談到心靈深處

只有她才能讓心臟悸動 第三者慢慢淡忘好了

愛的還是她

第七幕：愛的變形和變質

兩人有了愛的怒吼　　愛的變形和變質

愛先生　想尋求出口慰藉

於是有了另一個她　出現第三者　雖然只是中等美女

但是新的總是新希望的可能

有了出軌的甜

有次那女生看見他哂以為佢真係好鍾意見到佢笑口噬噬同佢打招呼

愛的火氣

有一次

那女生真受不了

就跳起來怒目相向

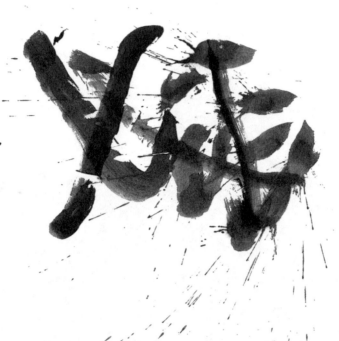

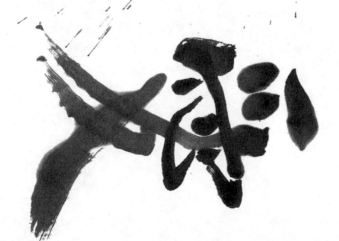

當他脾氣很生氣女的他必沈着靜不語

二00三年六大王陌世書

愛的緘默

兩人有了 不滿 和 爭執

男的時常很生氣　女的仍沈不語

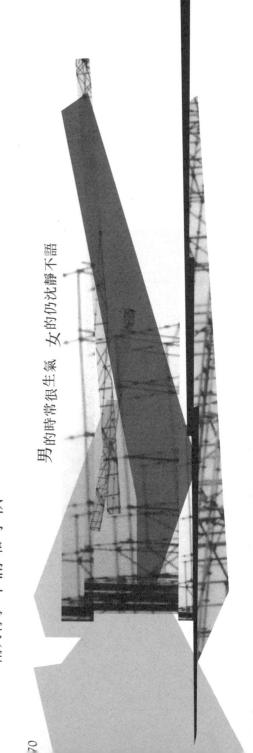

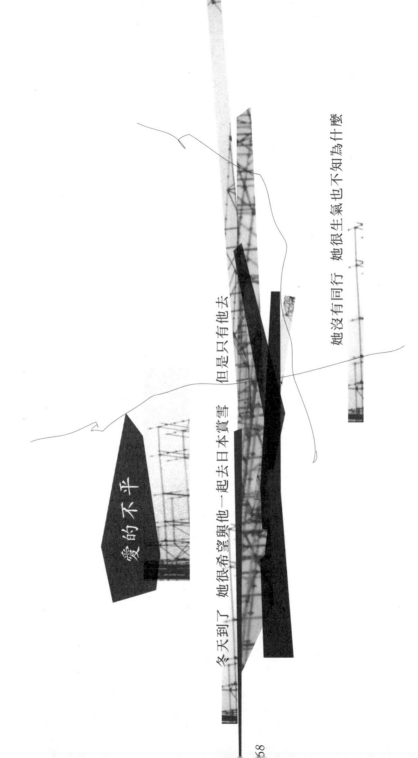

愛的不平

冬天到了　她很希望與他一起去日本賞雪　但是只有他去　她沒有同行　她很生氣也不知為什麼

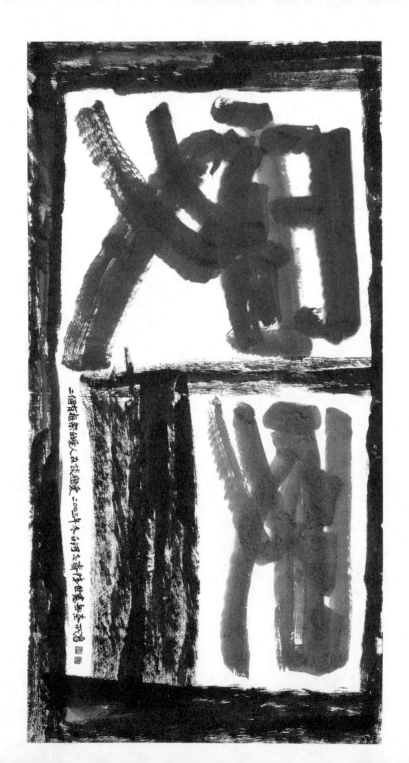

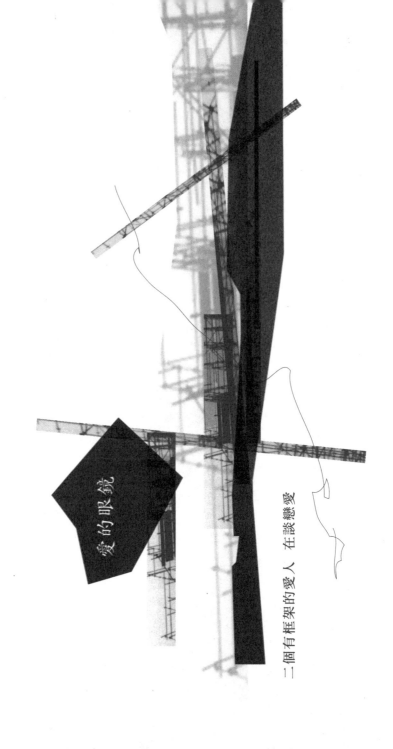

愛的眼鏡

二個有框架的愛人 在談戀愛

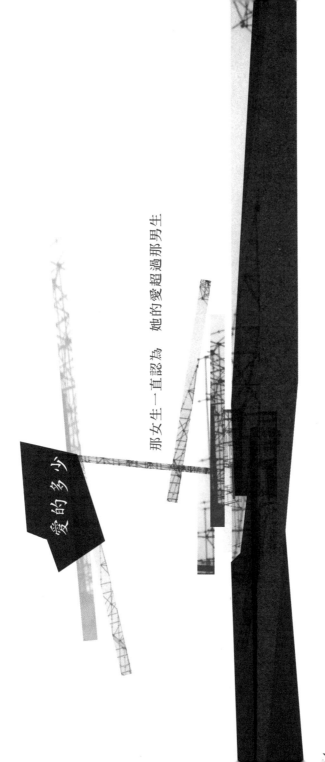

愛的多少

那女生一直認為 她的愛超過那男生

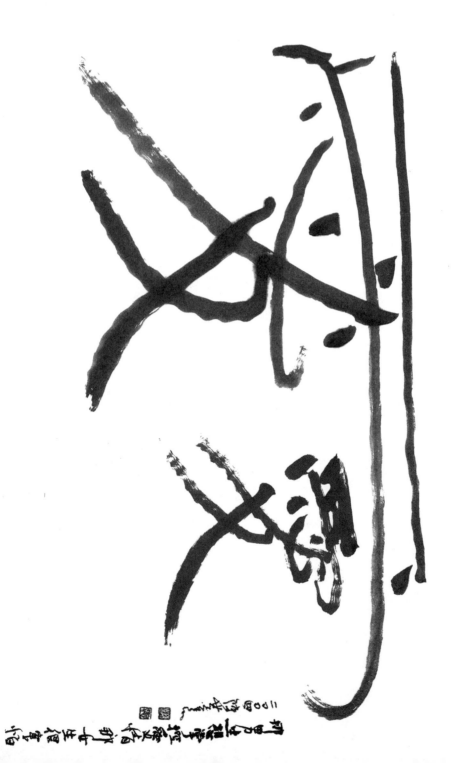

二〇〇四年 菩提本無樹

菩提本無樹 明鏡亦非臺 本來無一物 何處惹塵埃

愛的控制

那男生想掌控愛情

那女生很害怕

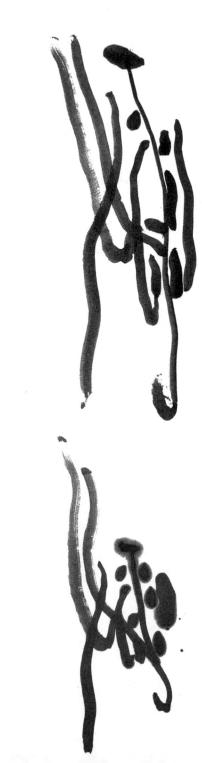

和相愛的人一起在天上飛看起來好像和諧得很靜靜地躺在你的我飛翔我的 二〇〇三年冬天 太陽祖陽 白河老街陶坊 書於研墨工作室

第六幕：二個相愛的人

二個相愛的人　一起在天上飛

但看起來好像相近

卻時常你飛　你的　我飛　我的

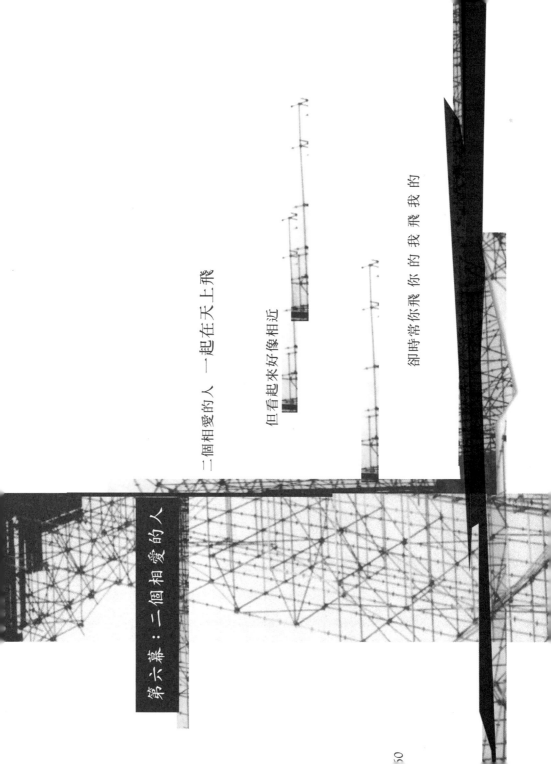

當我發現村上的千萬朵花笑千萬個笑臉看看看
，我真的被他迷住了。三、四年在
某天晴地們未必全一齊地笑，但他們在的枝椏間稀疏而那里絲地起起楼列�9而
滿一樹枝椏，那中的梅子中阔那個每日笑，生出門求有看滿園的梅花
。…… 也謝啊白9

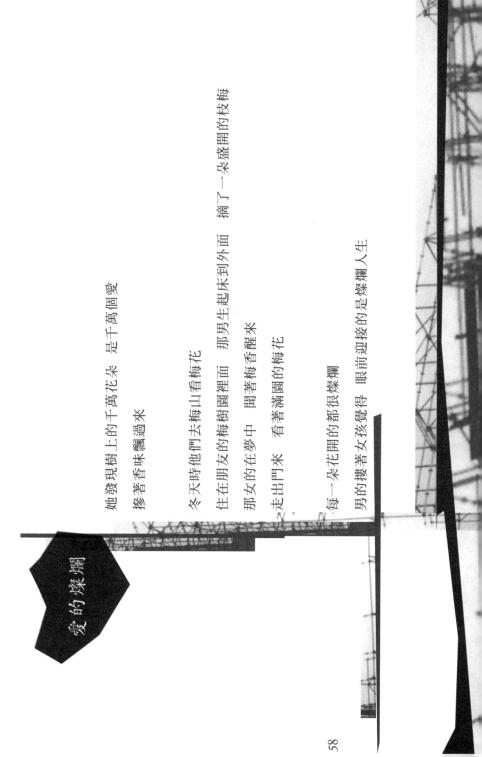

愛的燦爛

她發現樹上的千萬花朵　是千萬個愛
摻著香味飄過來

冬天時他們去梅山看梅花
住在朋友的梅樹園裡面　那男生起床到外面　摘了一朵盛開的枝梅
那女的在夢中　聞著梅香醒來
走出門來　看著滿園的梅花

每一朵花開的都很燦爛
男的摸著女孩覺得　眼前迎接的是燦爛人生

58

攔堤的風光明媚　鳥鳴悅耳

後來　他們開著車到仁義潭的攔堤散步

愛的鳥語花香

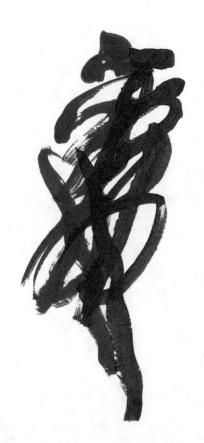

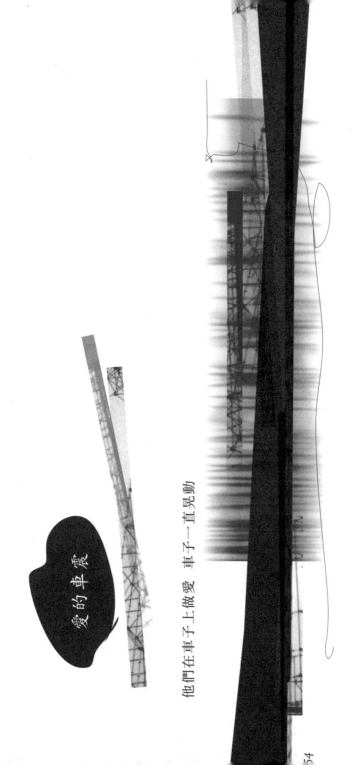

愛的車震

他們在車子上做愛　車子一直晃動

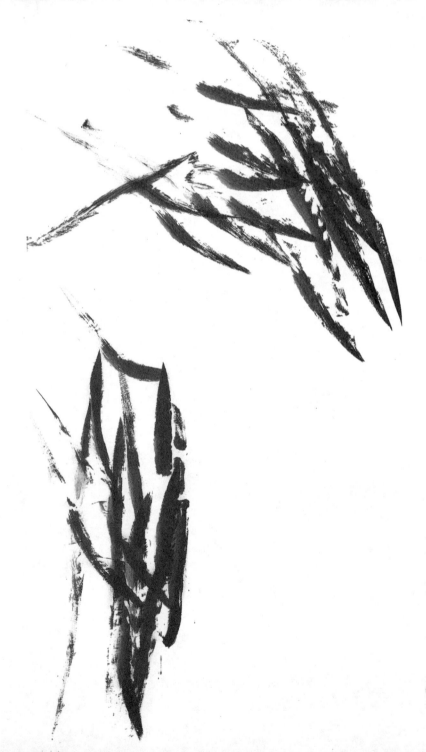

心愛的纏綿

不死心的愛先生　死纏爛打

送上愛的小花再取芳心

後來她發現　戀愛的台語就是亂愛

更深的一吻　讓兩人心花怒放

終於　她撲在他的懷中　而他的嘴角正流露著抱得美人歸的笑容

搶佔了堡壘

52

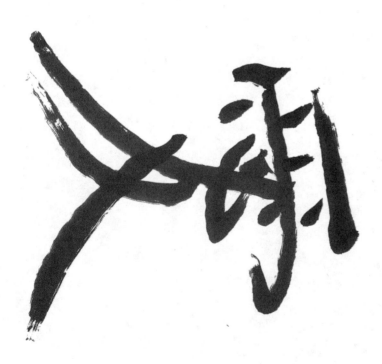

篆書字畫無多而用筆愈難其難甲乙丙寒乃定力隨筆自至功夫

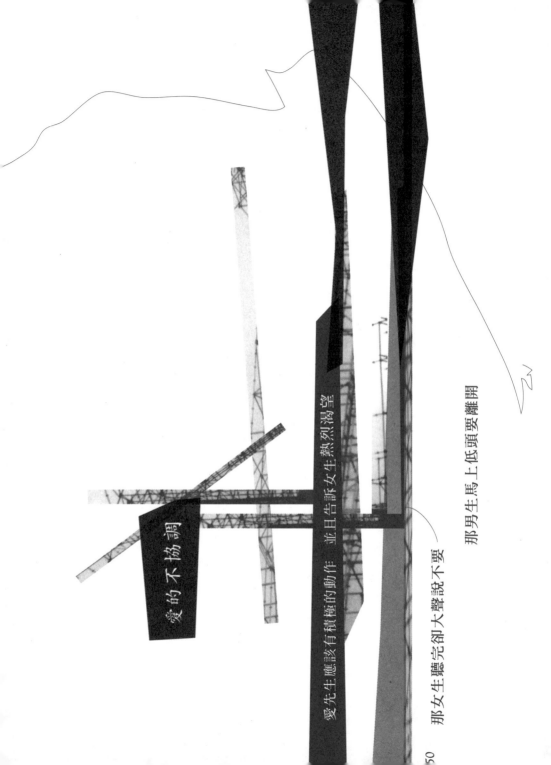

愛的不協調

愛先生應該有積極的動作　並且告訴女生熱烈渴望

那女生聽完卻大聲說不要

那男生馬上低頭要要離開

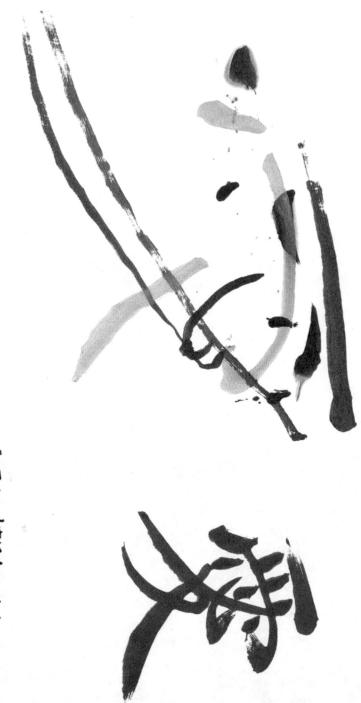

카르마가 두터운 사람들, 물질 속에서 해탈의 욕망을 잃고 방황할 때……

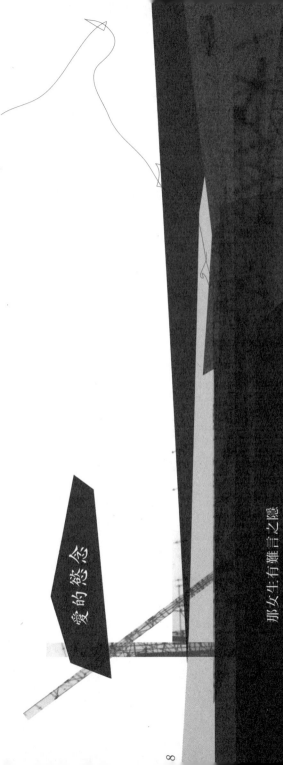

愛的慾念

那女生有難言之隱

男生心中有太多欲望想要

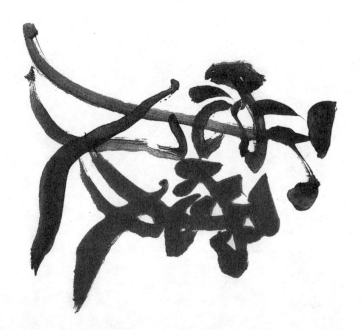

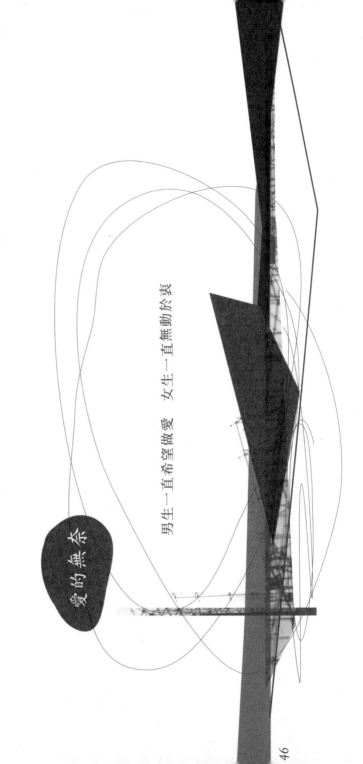

愛的無奈

男生一直希望做愛　女生一直無動於衷

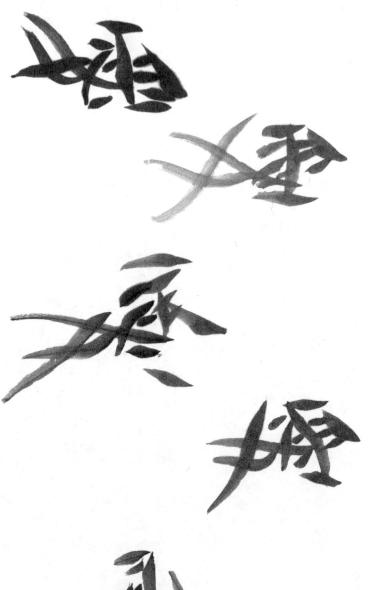

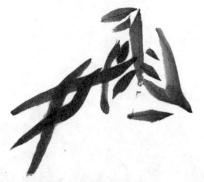

他們由曾文水庫的小徑往內走　滿是竹林

竹葉好像也寫著　愛

愛的竹林

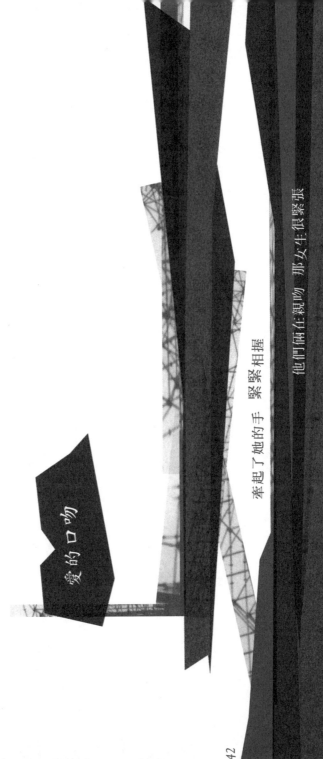

愛的口吻

牽起了她的手　緊緊相握

他們倆在親吻　那女生很緊張

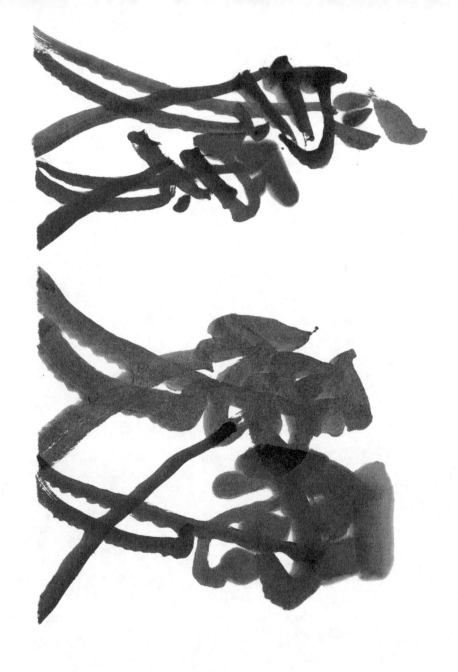

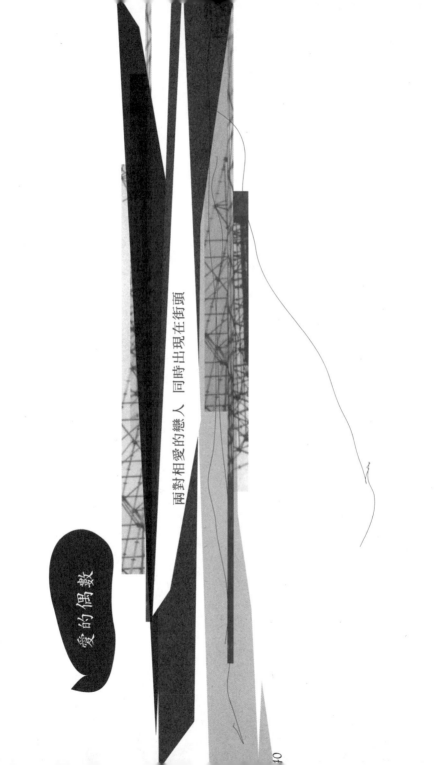

愛的偶數

兩對相愛的戀人 同時出現在街頭

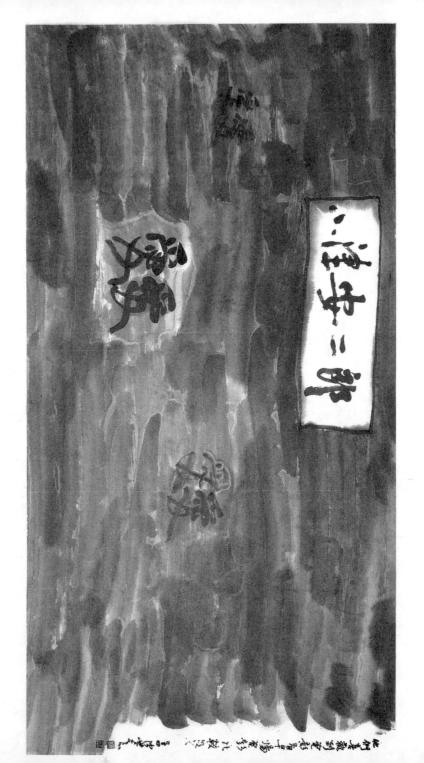

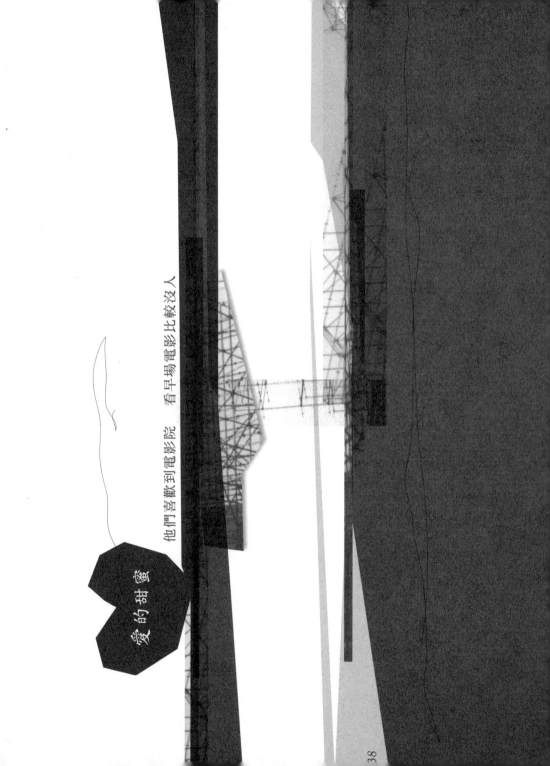

愛的甜蜜

他們喜歡到電影院　看早場電影比較沒人

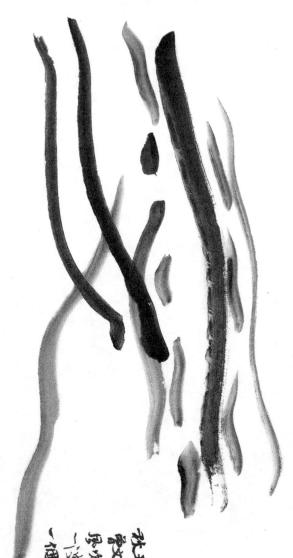

秋天的芦葦東，把它的神奇
舂又水意，生在湖岸，傍晚的
長久的裡面水也變得沉闷却
一逆一逆，好像不断的有一
一阵大毫之

二〇〇三于甲由也書

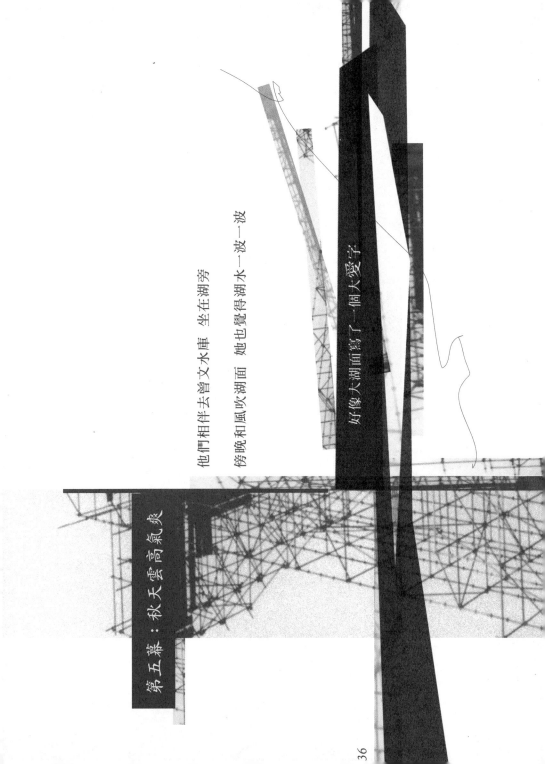

第五幕：秋天雲高氣爽

他們相伴去曾文水庫　坐在湖旁

傍晚和風吹湖面　她也覺得湖水一波一波

好像大湖面寫了一個大愛字

36

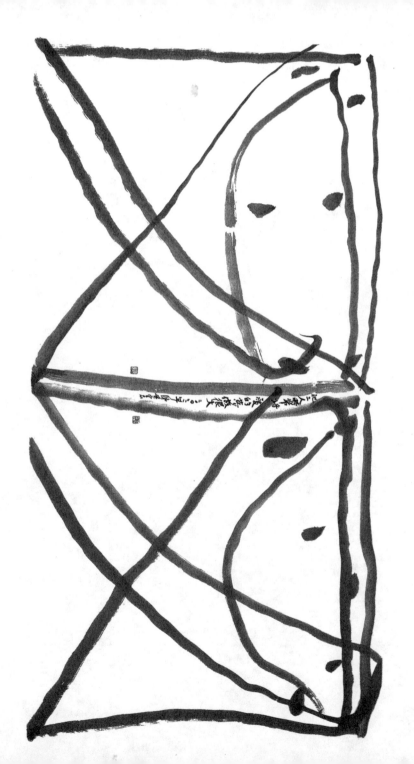

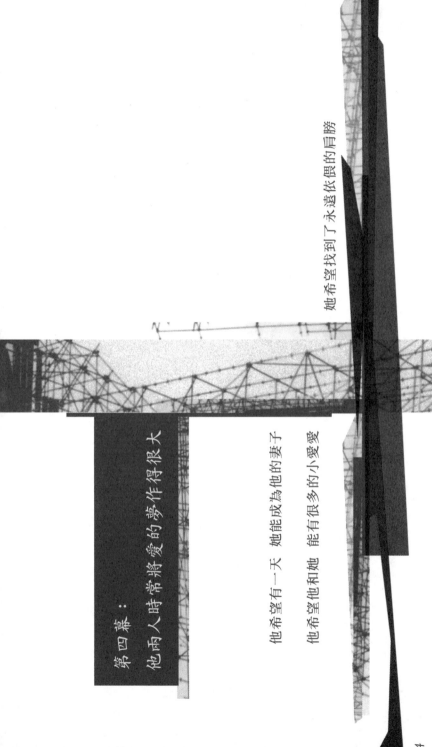

她希望找到了永遠依偎的肩膀

第四幕：

他兩人時常將夢愛的夢作得很大

他希望有一天　她能能為他的妻子

他希望他和她　能有很多的小愛愛

孔子於所揭的情況之下，他終究嘗對「快樂的生命：那本也才有意義起來」 二〇〇四 陳世憲

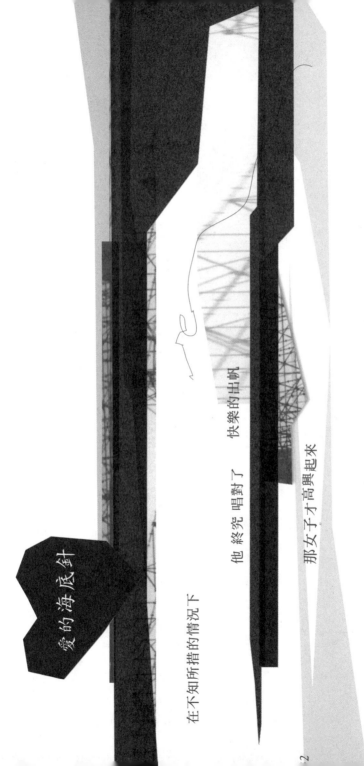

愛的海底針

在不知所措的情況下

他終究唱對了

快樂的出帆

那女子才高興起來

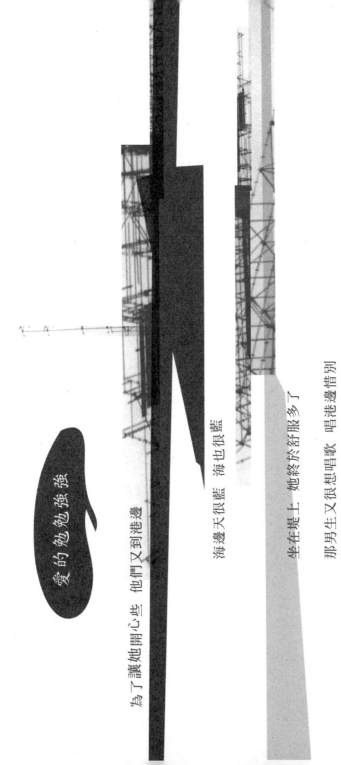

愛的勉勉強強

為了讓她開心些　他們又到港港邊

海邊天很藍　海也很藍

坐在提上　她終於於舒服多了

那男生又很想唱歌　唱港港邊借別

她又悲從中來　大聲斥責 SHUT UP

其實他只會哼前兩句

30

那叱心情放鬆，從些岩壁到谷口四顧少有幾點松花在去，到的昌字柱柱幾些，抱膝高情心，足立不方勸物何，因為連何花落苦天。何有如氣花上也情是一苦菜柳，二OO四年張州畫。

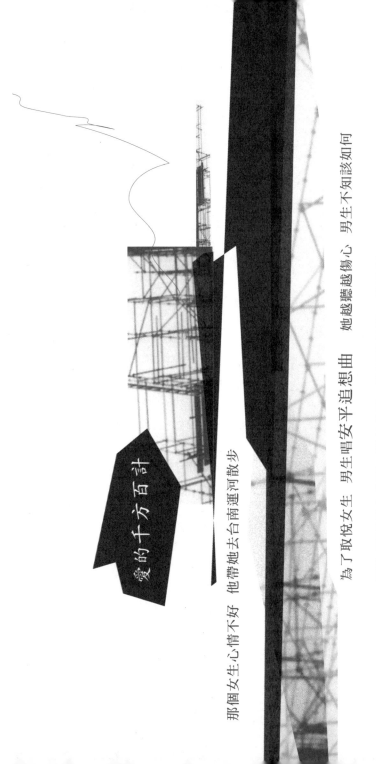

愛的千方百計

那個女生心情不好　他帶她去台南運河散步

為了取悅女生　男生唱安平追想曲　她越聽越傷心　男生不知該如何

因為運河就在安平　所有的歌　就只記得這一首歌詞

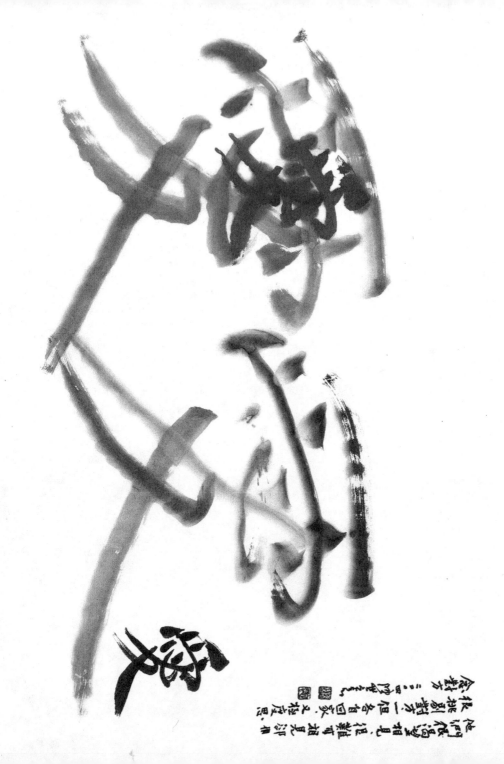

愛的不明不白

一旦各自回家　又極度思念對方

他們　很渴望相見

難得相見　卻很挑剔對方

蓮花林的十月，八仁仁荃松乃身微有

二○○四甲申十月松荃

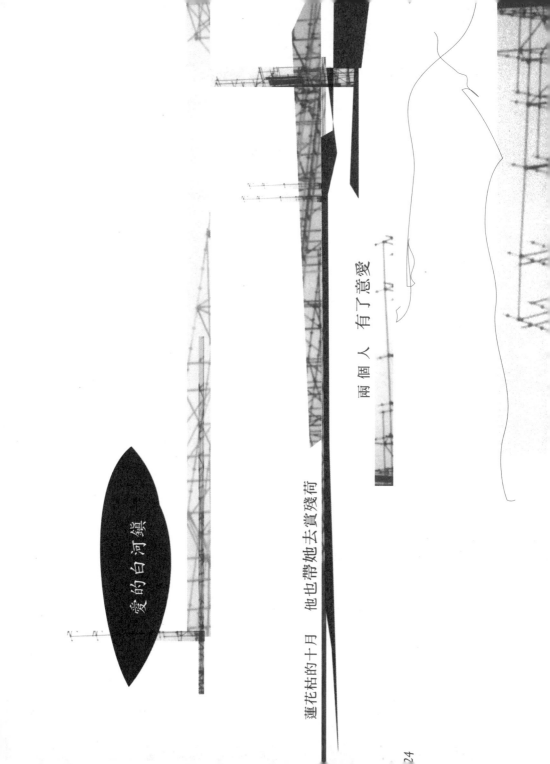

愛的白河鎮

蓮花枯的十月　他也帶她去賞殘荷

兩個人　有了憩愛

他帶她去賞白河蓮花

夏天

第三幕：
住在蓮花的故鄉　他邊她看蓮花

愛的幻想。

愛先生製造機會 梳妝打扮 吸引女生注意

1 我這樣帥嗎 她看得到嗎

2 我這樣她喜歡嗎

3 我這樣可以約到她嗎

4 於是他作了很多的計畫

5 也開始勾勒自己愛的大夢

終於

二人站著遠遠凝視 欲言又止

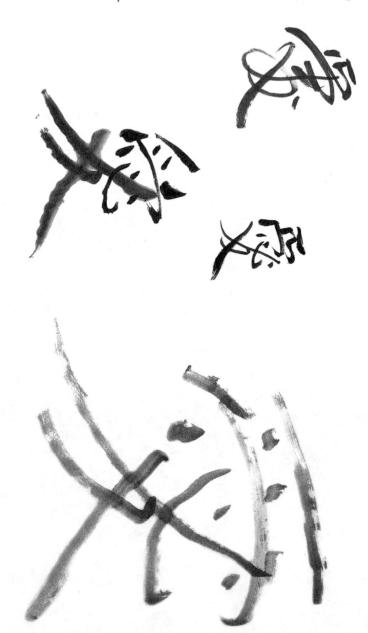

愛的碎然

愛先生　四處打探

那男生好像談過三次大小不等的戀愛

那女生沒談過戀愛　只有想像

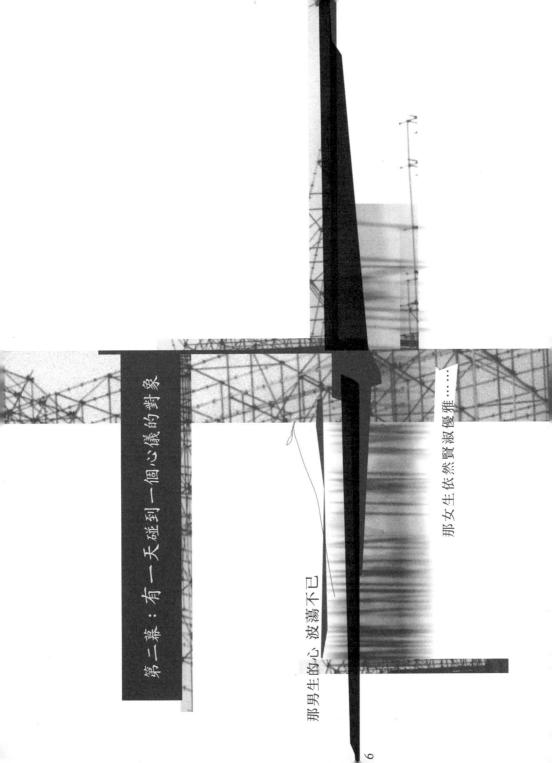

第二幕：有一天碰到一個心儀的對象

那男生的心 波濤不已

那女生依然賢淑優雅……

他過去說明生物圖象可了，現在
他本身，是最令他著急的，他一
個中國將物天妙，那個物，那個
一個就是飛鳥了。

二〇一四，陳世龍

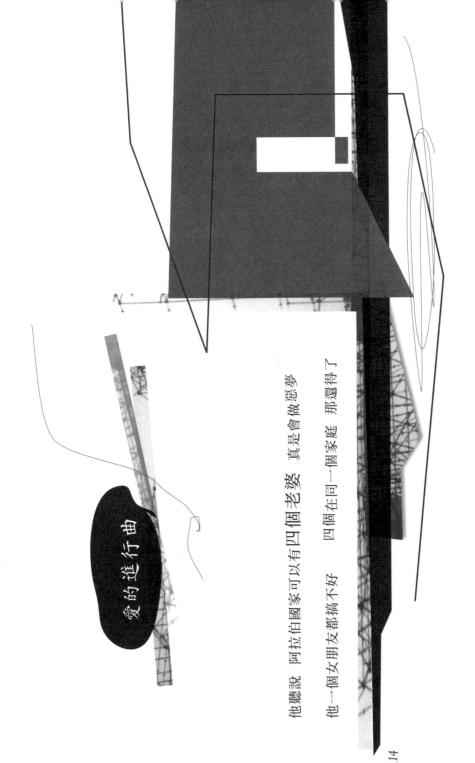

愛的進行曲

他聽說 阿拉伯國家可以有四個老婆 真是會做惡夢

他一個女朋友都搞不好 四個在同一個家庭 那還得了

愛的期待

他把鬥神變成戀愛的二人

過年到了

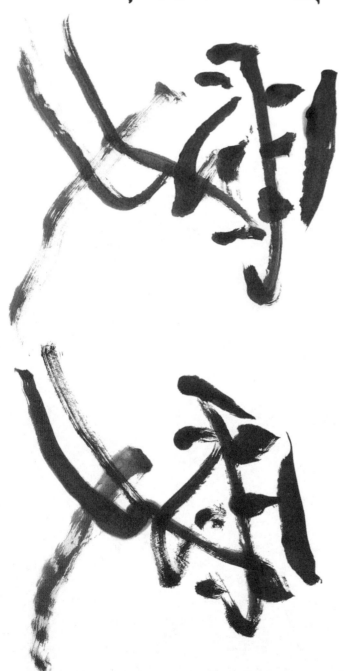

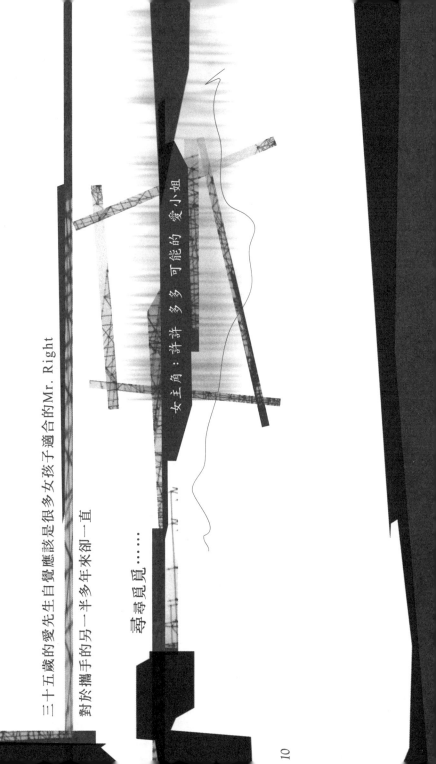

三十五歲的愛先生自覺應該是很多女孩子適合的Mr. Right

對於攜手的另一半多年來卻一直

尋尋覓覓……

女主角：許許　多多　可能的　愛小姐

第一幕：為了愛情

男主角：三十五歲的愛先生

演出幕次

愛情，真的可以在幻想的空間裡，築成夢想？

??????????